油画棒轻松画
Oil Pastels Easy Painting

人物小画
创作与技法

王丹丹 —— 编著

中原出版传媒集团
中原传媒股份公司

河南美术出版社
HENAN FINE ARTS PUBLISHING HOUSE
·郑州·

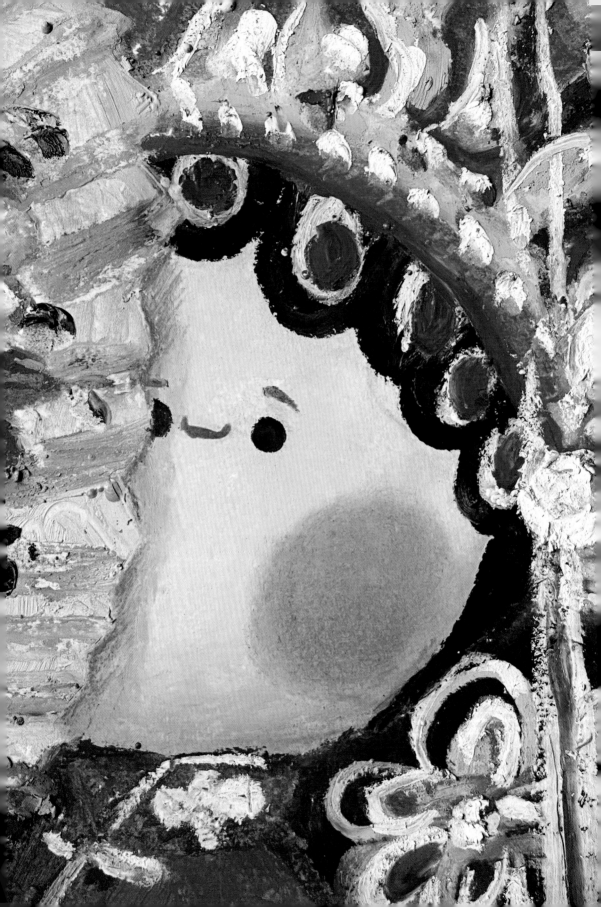

我爱油画棒

　　大家好，我是小丹，一个热爱绘画的女生。平时我喜欢用画笔记录身边美好的事物，这个爱好从学生时代一直延续至今，手绘创作已与我形影不离。

　　每当我拿起画笔沉浸在创作中，喧嚣的世界仿佛变得异常寂静，而自己也变得异常放松与惬意，我享受着绘画的过程。在我看来，绘画的过程就是观察的过程，将生活中留在自己脑海中的画面或片段，经过酝酿，用画笔呈现在纸上。久而久之，越来越多的人喜欢上我的绘画作品，而这种留意周边事物和坚持画画的习惯也让我变得愈发细腻和自信。

　　起初我用彩铅、水彩来记录事物，近几年慢慢变成了油画棒。油画棒携带方便，手感细腻，铺展性好，可以覆盖和调色，颜色也较为鲜艳，即使在黑纸上作画，笔触也清晰可见，而且用油画棒画出的作品特别像油画作品，厚重感、立体感十足。可能有些朋友会说，油画棒的笔头很粗，怎么画细节呢？其实，只要善于用油画棒的棱角，就既能画出发丝般的线条，也能画出烟雾缭绕的景象。经过不断探索和沉淀，我逐渐形成了自己的绘画风格。在这套书中，我将把自己多年掌握的油画棒绘画诀窍毫无保留地和大家分享。

　　这本书主要和大家分享人物类小画的绘画诀窍。当然，为了激发大家的学习兴趣，我有意降低了书中作品的难度，每一幅作品都以趣味人物小画为主。通过书中多幅人物小画的创作实例，向画友们详细讲解人物小画的设计、创作全过程。从设计小稿到五官刻画，从如何表现人物的特点到如何根据性格塑造人物外形，从如何画出蓬松的发丝到如何处理头发与脸部的关系，从如何画服装配饰到怎样通过背景烘托人物……我尽量从多方面拆解人物画，让零基础的爱好者也可以快速掌握油画棒人物画技巧，最终游刃有余地驾驭它，让油画棒成为创作的好帮手。

小丹

2022年10月

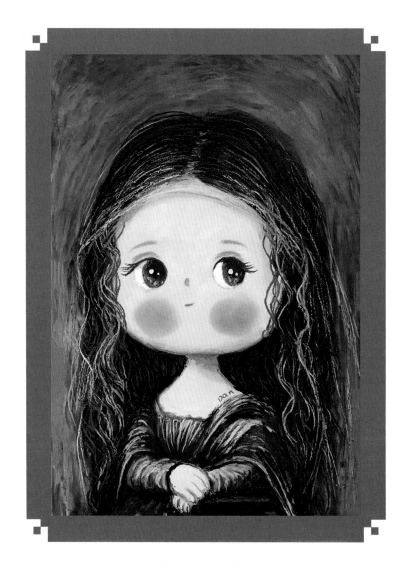

《“萌”娜丽莎》

第一章

画前需要掌握的知识

A 初识油画棒

油画棒是一种画材，一般为长10厘米左右的圆柱或多棱柱体，是一款方便且易上手的绘画工具。用油画棒画画的过程比较解压，画出来的效果基本达到油画的质感，深受绘画爱好者的青睐。

1. 油画棒与蜡笔的区别

油画棒与蜡笔看起来相似，都是柱形画笔，它们的成分又有相似和重叠的部分，因此两者很容易被混淆。但严格来说，它们是两种完全不同的绘画工具。

◎ 成分的区别

● 油画棒由不干性油、颜料、碳酸钙和软质蜡等混合后塑铸而成。

● 蜡笔比油画棒要硬一点，成分也相对简单，由石蜡、颜料、聚乙烯等原料铸塑成形后制成。

◎ 特性的区别

● 油画棒的柔软性和黏性强，不怕水，耐高温，呈现的绘画效果相对稳定。

● 蜡笔遇高温会熔化，干了容易龟裂。

◎ 绘画效果的区别

● 油画棒手感细腻，铺展性好，可以覆盖、调色，颜色较为鲜艳，即使在黑纸或其他彩纸上作画，笔触也清晰可见。油画棒的表现技巧有很多，可揉、可擦、可混色，还可分层、可叠加。搭配水彩、水粉等，还会产生特别有趣的抗染效果。

● 蜡笔比油画棒的质地硬，颜色也没那么鲜艳，不能反复叠加和覆盖。

2. 油画棒与重彩油画棒的区别

◎ 油画棒

材质相对较硬，无厚重的肌理感，画面比较轻薄，涂起来比较丝滑，通常用来画物体的底色。

油画棒效果图

◎ 重彩油画棒

材质相对较软，画面肌理感强，适合叠色来呈现细节，若再次进行更深入的细节刻画则需结合辅助工具来完成。

重彩油画棒效果图

B 油画棒品牌介绍

1. 高尔乐

常见的国产品牌，特点：颜色较多，色彩厚实，创作的作品呈现略显黏稠的效果；颜色易搓泥，适合厚堆，或与刮刀结合做出立体感。

其中，莫兰迪系24色、艺术家24色都是高级灰色系。相对丹可林的高级灰比较淡雅，涂起来更丝滑、细腻。

2. 丹可林

特点：物美价廉，可用侧棱画细节，也可厚涂、叠加，适合多种画风，主色用完了还可以单独补货。

其中，不同的型号特点也不同，如36色偏硬，质感浑厚，有轻微掉屑；24色和24色高级灰软硬适中，掉屑少。

3. 精聚彩研

常用的精聚彩研种类为重彩油画棒和水溶性油画棒。

重彩油画棒：质地柔软，黏稠度更高，更易搓泥，也更适合画厚重堆积感的画面。

水溶性油画棒：可溶于水，通过水的稀释，可画出水彩的轻薄感；混色效果不错，适合画背景。

4. 申内利尔

特点：颜色沉稳，画出来的作品质感非常接近油画质感；混色、叠色效果都不错，不掉屑、不搓泥。唯一的缺点就是贵。

市面上的品牌还有很多，比如鲁本斯、盟友、马蒂尼等供我们选择。

·文中罗列的仅是作者常用的油画棒品牌，画友可根据自己的需求选择合适的油画棒进行创作。

C 油画棒的选择

每款油画棒都有自己的特点，我们了解其特点之后，可以根据画面需要结合着使用。

画友们要明白自己想要呈现什么样的画面质感，从而灵活选择不同品牌的油画棒来辅助自己完成绘画。总的要求是：可叠加，可刻画细节，尽量少掉屑，易保存。

细纹纸效果最佳。

中粗纹纸张过于光滑，无法突出油画棒优势。

粗纹纸张纹理过于粗疏，上色时易露白，影响画面效果。

D 画纸的基本情况

1. 纹理：细纹、中粗纹、粗纹

油画棒的笔触较粗，我们在作画时尽量选择细纹纸，避免纸纹露白。

2. 尺寸：A4或A3纸大小

画人物画，需要刻画的细节比较多，像五官、头发、服饰等，我们尽量在16开或较大幅面的画纸上作画，就像常见的A4或A3纸大小。

3. 厚度：200g以上

在绘画的过程中会用到热风枪、美妆蛋等工具，部分细节还需要用油画棒反复堆积刻画，因此，尽量使用厚的纸张，以200g以上的厚度为宜，这种厚度可以保证画纸完整、不破损。

E 如何选择纸张

细纹水彩纸：价格略贵，但可承载多种技法的叠加，像热风枪加热、水溶等，且纸张不易变形。

细纹素描纸：价格相对便宜，纸面略粗糙，尽量选择纹路不明显的素描纸绘画。

肯特纸：这种纸张常用来画漫画，价格便宜，纸张表面细腻，显色效果好。

F 常用辅助工具

彩铅：普通的彩铅多用于勾画人物轮廓，油性彩铅可以刻画人物的五官、部分发丝等。

橡皮：擦掉画面中蹭脏的部分。

小刀：可以切平油画棒、刮出画面纹理等。

刮刀：用于制造画面中的特殊效果，或刮出画面上的装饰纹理等。

纸胶带：用于固定纸张、保留画面完整的边缘线。

纸擦笔：侧面可揉擦底色，使画面更细腻，尖角可用于刻画缝隙。

秀丽笔：可在油画棒作品上写字。

白色油漆笔：用于刻画高光部分。

美妆蛋：用于擦拭大面积的底色，使颜色更加柔和、细腻。

热风枪：加热画面，使油画棒更易上色。

发胶或油画棒定型液：作品完成后，在画面上方喷洒，形成一层保护膜。但是刻意刮和蹭，画面依然会掉色。

纸巾：多配合热风枪使用，可揉擦大面积的背景色，使色彩柔和。

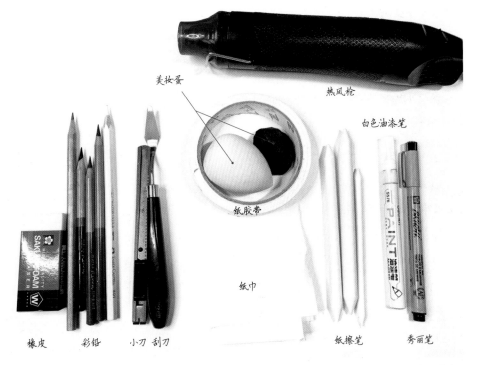

美妆蛋　热风枪　白色油漆笔　纸胶带　纸巾　橡皮　彩铅　小刀　刮刀　纸擦笔　秀丽笔

·发胶、油画棒定型液等其他辅助工具可根据自己的习惯而准备。

扫一扫，
观看教学视频。

G 油画棒技法

1. 正确的握笔姿势

正确的握笔姿势：握住靠近笔头处。

因为油画棒容易断裂，所以尽量用手握住靠近笔头的位置。

2. 基本技法

油画棒的技法相对简单且易上手，在这里我主要将点、线、面等基本技法，以及自己多年积累的关于提升油画棒画作精细度的特殊技法和大家分享。

◎ 点

● 圆点：在原地旋转油画棒的笔头，可以得到一个圆点。

● 雨点：具有方向性的雨点也是常用的画点的手法。

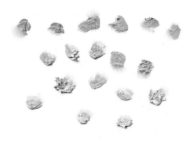

圆点

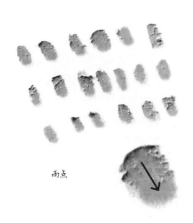

雨点

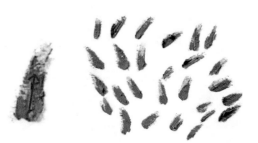

长点

● 长点：多从下向上画，起笔重，收笔轻。

◎ 线

- 长线:多用于画轮廓。
- 弧线:多用于画发丝。
- 圈圈线:就是用打圈的方式画线,多用于
画卷发或是表现毛绒质感。
- 细线:为了让画面更精致,我们需要借助
油画棒侧棱来画出较细的线条。

长线

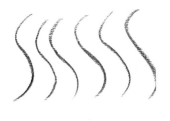

弧线

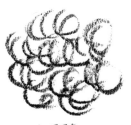

圈圈线

细线

◎ 面

- 平铺:用油画棒在一定区域内平涂色块,
力度要均匀,可以反复涂抹。
- 混色渐变:下面是常用的混色渐变手法。
- 单色渐变:通过手的力度改变同一种颜
色的深浅。
- 多色渐变:多个颜色混合出渐变的效果。

平铺

单色渐变

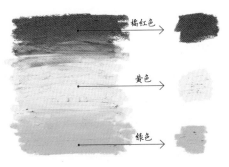

橘红色

黄色

绿色

多色渐变

● 颜色叠加混合：**两个独立的颜色叠加混合在一起得到一个新的颜色。**常用的手法有邻近色混合、单色和白色混合、单色和黑色混合、互补色混合。

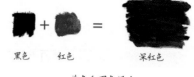

黑色 ＋ 红色 ＝ 深红色

单色和黑色混合

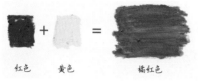

红色 ＋ 黄色 ＝ 橘红色

邻近色混合

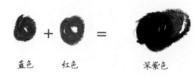

蓝色 ＋ 红色 ＝ 深紫色

互补色混合

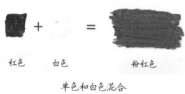

红色 ＋ 白色 ＝ 粉红色

单色和白色混合

单色和白色混合出的颜色较为粉嫩、透亮；单色和黑色混合出的颜色以及互补色混合出的颜色则较为暗沉、乌黑。

3. 提升精细度的技法

◎ 镂空法

使用尖锐的工具刻画出肌理效果，使画面更立体、更精致。常使用的工具有刮刀、小刀、尖头的白色彩铅、牙签等。

用刮刀侧面镂空

用小刀侧面镂空

镂空法效果展示

扫一扫，观看教学视频。

◎ 揉擦法

先用**热风枪**加热画面；然后用美妆蛋、纸巾等工具揉擦画面，使色彩柔和；再用纸擦笔处理拐角细节，让画面更精致。

这种方法常用于揉擦头发或是脸部的底色。

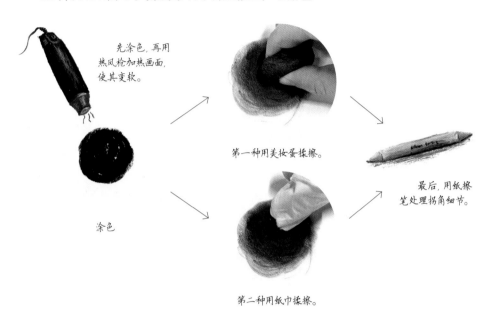

先涂色，再用热风枪加热画面，使其变软。

涂色

第一种用美妆蛋揉擦。

最后，用纸擦笔处理拐角细节。

第二种用纸巾揉擦。

◎ 彩铅辅助

彩铅较细，适合勾画**五官**轮廓，勾画后的五官更加精致。

◎ 摁压法

除了镂空法用刮刀，摁压法也需要使用刮刀。先将油画棒捏软后附着在刮刀上，然后用力摁压在纸上，刻画出类似浮雕的效果，就像下面的小花。

用彩铅勾画五官

用摁压法画小花 ▶

◎ 堆叠法

堆叠法也是常用的油画棒技法，常用刮刀来完成。我以花朵的画法为例，向大家展示如何使用堆叠法。

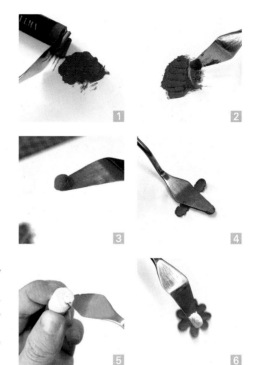

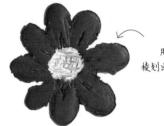

用刮刀的侧棱划出花蕊。

1—2. 用刮刀把油画棒切成薄片，然后在纸上反复涂按，使其变软。

3—4. 在刮刀背面刮上变软的油画棒，再使刮刀和纸面呈30度角，以刮刀为画笔作画，画出花瓣。

5—6. 用刮刀刮下白色油画棒，直接堆叠在花瓣中心。

H 如何画油画棒人物画

扫一扫，
观看教学视频。

1. 寻找灵感

灵感对于创作很重要，要如何寻找灵感呢？我常用的方法是通过翻看照片、浏览网站图片、观察周围的人物、回忆让自己印象深刻的事物来寻找创作灵感。

2. 起小稿

将人物形态概括为几何形体，比如圆形、三角形、方形等，用这些不同的图形来表现不同形体的人物。

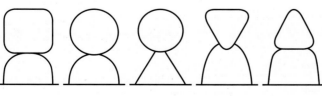

几何形体 ▶

根据几何形体勾画小稿

◎ 确定人物比例

　　头占全身较大的比例，人物显得可爱；头占全身比例较小，人物看起来比较成熟。我画的人物多数头大、身子小，类似Q版人物。

　　将人物头部设为单位1，常用的人物比例有以下几种：

1.5头身：头1身体0.5　　2头身：头1身体1

3头身：头1身体2　　　　4头身：头1身体3

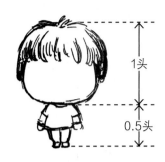

1.5头身：头1身体0.5

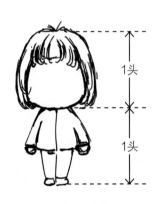

2头身：头1身体1

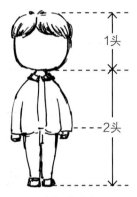

3头身：头1身体2

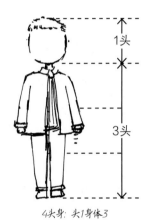

4头身：头1身体3

◎ 五官造型

　　五官可以写实，也可以夸张抽象。右侧是我画的五官范画供大家借鉴。

　　练习时，要多画单个五官，熟练之后再将它们组合在一起。

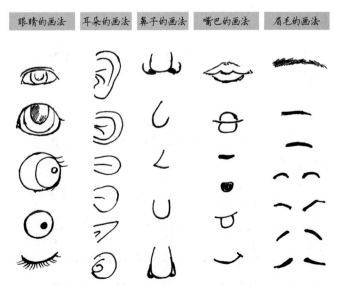

眼睛的画法　耳朵的画法　鼻子的画法　嘴巴的画法　眉毛的画法

3. 画人物线稿

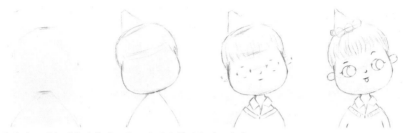

先定位，再勾画大致轮廓，接下来逐步刻画细节，完成。

4. 通过上色体现立体感

物体的立体感要通过上色来体现，如何画出立体感至关重要，用彩色的油画棒画出明暗关系即可体现立体感。

简单地讲，大家弄明白光源和阴影的关系就明白了明暗关系，也就基本上掌握了如何画出立体感。

比如右图，光源从右上角射向物体，物体的右上部是亮部，左下部就是暗部。若是光源从左上角射向物体，亮部、暗部则分别为左上部、右下部。

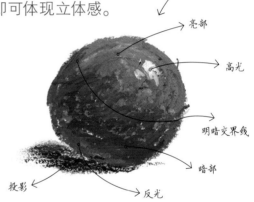

光源
亮部
高光
明暗交界线
暗部
投影
反光

人物画中人物的头发、脸部、脖子、衣服等处需要画出立体感，就要用到这个技法啦！

5. 画脸部底色

平涂

底色不要涂得太厚，涂一层覆盖画面即可，颜色太厚不易叠色。

揉擦

通过热风枪、纸巾或美妆蛋揉擦底色，使脸部光滑细腻。

细节处理

用纸擦笔刻画脸部阴影，让脸部具有立体感。

6. 画五官等

◎ 眼睛的画法 ▶

 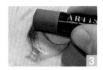

淡蓝色画眼白。　　　叠加白色。　　　　蓝灰色画眼白阴影。

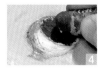 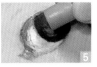 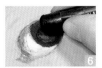

棕色画眼珠底色。　　土黄色画反光。　　　黑色画瞳孔。

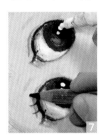

白色油漆笔点画
高光，黑色彩铅勾勒
眼线和睫毛等。

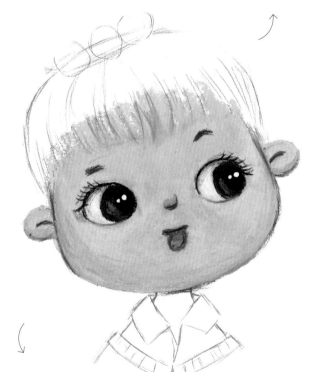

◎ 鼻子、嘴巴的画法 ▼

用粉红色油画棒和红色彩铅画
鼻子、嘴巴。

◎ 脸部阴影、耳朵的画法 ▼

 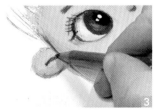

粉红色画脸部阴影。　　手指包裹着纸巾揉擦阴影。　　红色彩铅勾勒脸部边缘和耳朵。

7. 画腮红

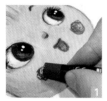

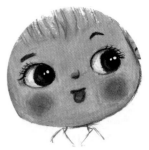

用大红色打圈画
腮红底色。

用热风枪加热，
让颜色软化。

用纸巾揉擦。

完成

8. 画头发

如何画出头发的蓬松感是难点，要根据近实远虚的原理：最上层的头发丝是"实"，要画得根根明晰；底层的头发是"虚"，要画得朦胧、模糊。虚实结合就能画出蓬松感。

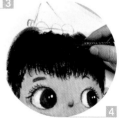
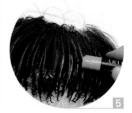

1. 根据头发走向用黑色画出底色。

2. 用热风枪加热底色，用美妆蛋揉擦使其柔和。

3. 用黑色油画棒画出发丝。

4. 用砖红色叠加画头发亮部，用其侧棱刻画细的发丝，可随意增加几根发丝。

5. 用橘黄色画头发高光。

9. 画脖子

把脖子当作圆柱来刻画，要画出立体感。

1. 用肉色画脖子底色。
2. 用粉红色+大红色根据光源画阴影，并用纸擦笔揉擦。

10. 画衣服

先画底色，再根据衣服材质及纹理选择合适的辅助工具刻画细节，比如刮刀、纸擦笔、彩铅等。

淡蓝色画衬衫底色。

白色画衬衫亮部。　　　　灰蓝色画衬衫阴影。　　　　藏蓝色画毛衣底色。

用纸擦笔揉擦，让色彩柔和。　　黑色画毛衣褶皱。　　　刮刀侧面刮出毛衣纹理。

11. 画装饰物

和画衣服一样，装饰物也是先画底色，再结合其材质，借助辅助工具画出特殊质感。

以生日帽为例。

橘黄色画底色。

橘红色画阴影。

砖红色画小球暗部。

橘红色画小球亮部。

纸擦笔的笔尖刻画毛刺。

黄色画毛刺的亮部。

I 作品如何保存

1. 装裱起来

自己喜欢的作品可以装裱到画框内，挂墙上或者摆在桌子上随时欣赏。

注意：要选择前方有透明挡板的画框，避免尖锐物体刮坏、蹭脏作品；可以将作品装裱在宽卡纸上，更具美观；装裱过程中尽量避免触碰或是挤压画面。

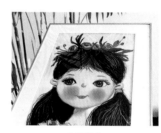

画框装裱

2. 放到收纳袋、画册内

如果作品较多，同时需要经常翻看，建议直接放入收纳袋或是画册内，方便翻看又可以保持画面整洁。

收纳袋保存

3. 粘贴在墙壁上

个别画作我会临时用纸胶带粘贴在墙壁上，避免多幅画作放在一起时相互叠压，也可以满足我随时欣赏画作的需求。粘贴在墙壁上只是临时的保存方法，过一段之后我还会按照第一种或是第二种方法保存画作。

夹到画册内

第二章

人物小画学起来

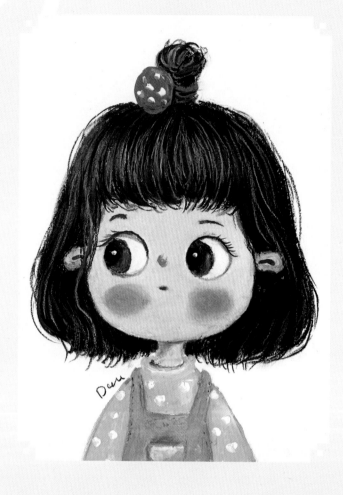

扎着丸子头的女孩

绘画诀窍： 这幅画的色调很出彩。主体色调是蓝色和黄色，这两个颜色对比明显，因此在蓝色上画白色圆点来增强画面的透气感。再用黄色勾画个别发丝，达到和黄色衣服呼应的目的，增强画面整体感。

・绘画前，将纸胶带粘在画纸四周，作品完成后再揭去。书中所有作品均采用此方法，不再赘述。

A 起稿

用彩铅起稿。

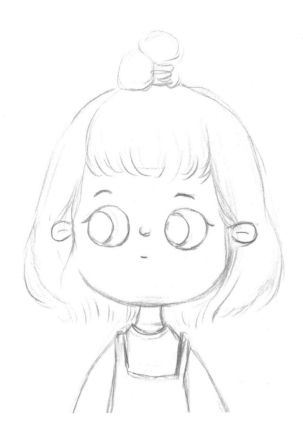

B 脸部和眼睛等

1—2. 用揉擦法画脸部、脖子。

3. 画眼睛。眼白: 淡蓝色+白色; 眼珠: 砖红色+橘黄色。

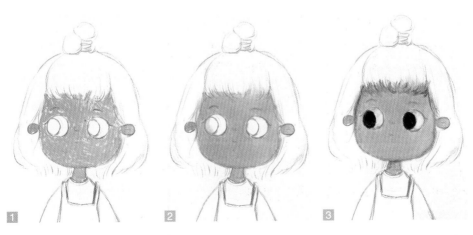

C 头发和五官等

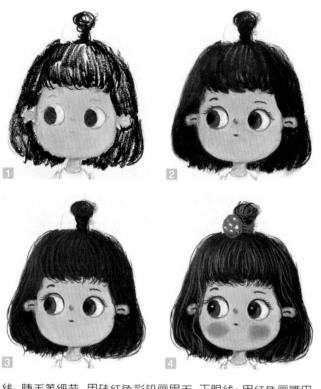

1. 用黑色画头发底色。

2. 用揉擦法画头发底色；用黑色彩铅画瞳孔、上眼线、睫毛等细节，用砖红色彩铅画眉毛、下眼线；用红色画嘴巴、鼻子等。

3. 用砖红色油画棒的棱角画发丝。

4. 用黄色等增加头发亮度；用橘红色画发饰，白色点画发饰细节；用油漆笔或白色颜料点画眼睛高光；用红色画腮红，再用纸巾揉擦使之柔和。

D 衣服

1. 用蓝色、橘黄色画衣服底色。

2. 如图，画衣服细节。

戴草帽的卷发男孩

绘画诀窍： 五官是人物性格的显性体现，这幅画就是通过一高一低、不同倾斜度的两条眉毛来表现小男孩呆萌的性格。

A 起稿

用彩铅起稿。

B 脸部、五官等

1. 用肉色平铺脸部、脖子底色。
2. 用揉擦法画脸部底色；眼白：淡蓝色+白色；眼珠底色：棕色；其他五官及腮红底色：深红色。
3. 瞳孔：黑色；下眼皮和眉毛：砖红色彩铅；上眼皮和睫毛：黑色彩铅；用揉擦法画腮红，等等。

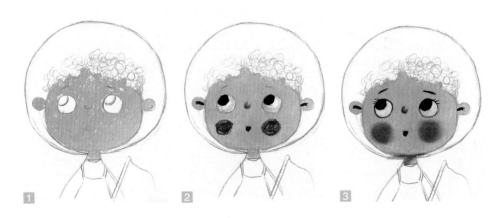

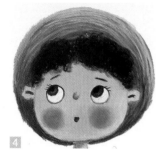

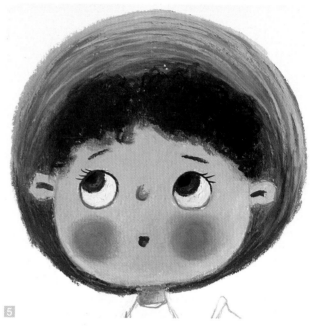

C 草帽和头发

1. 用咖啡色和土黄色画帽子底色。

2. 用黄色画帽子的纹理。

3. 用黑色和砖红色，以打圈的方法画头发底色。

4. 用揉擦法画头发底色。

5. 用砖红色油画棒的棱角旋转着画发丝。

D 衣服

1. 用蓝色、白色画衣服上的条纹。

2. 背带裤：浅蓝色+深蓝色；小鞭子：咖啡色+黄色。

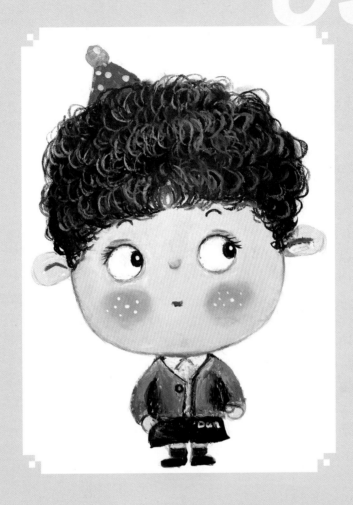

调皮的卷发男孩

绘画诀窍：画出视觉感舒适的身体比例是这幅作品的重点，画友们可以参照基础知识中的讲解来完成自己的作品。这幅作品也是通过刻画眼睛来表现男孩机灵的性格。

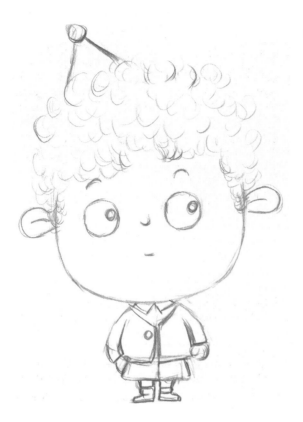

A 起稿

用彩铅起稿。

B 脸部等

1. 用揉擦法画脸部底色。
2. 如图，勾出发际线。

C 头发、五官等

1. 眼白：淡蓝色+白色；眼珠：黑色；
卷发底色：黑色+咖啡色，用打圈的
方法画。

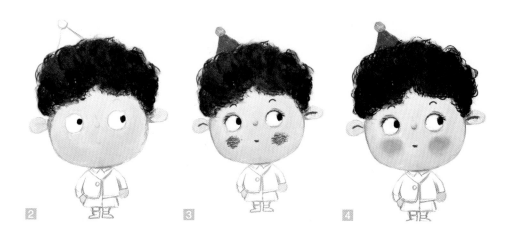

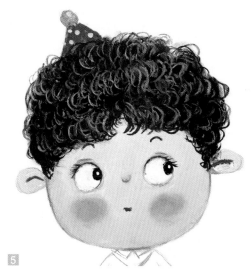

2. 用揉擦法画头发底色等。

3. 用黑色彩铅画眼部细节；用红色画耳朵、嘴巴、腮红底色；如图，画帽子底色，等等。

4. 用砖红色油画棒的侧棱画发丝，用揉擦法画腮红底色，用红色、橘黄色画小帽子的底色。

5. 用橘黄色画头发亮部，如图，增加帽子细节。

D 衣服等

用黑色、灰蓝色、白色等画衣服，如图，画鞋袜。

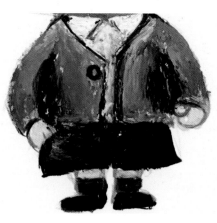

04

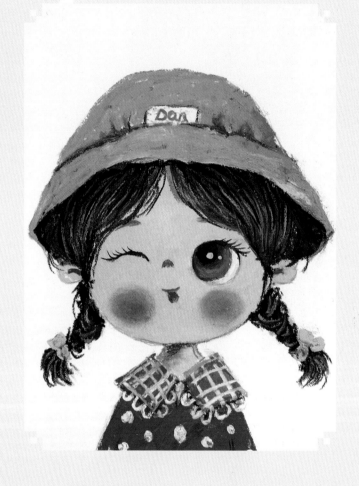

麻花辫小女孩

绘画诀窍: 要学会通过刻画帽子上的皱褶来体现帽子的质感,像画面中的帽子是黄色的,那么就用略重于黄色的同类色来刻画皱褶。麻花辫就用一左一右的上色手法来刻画。

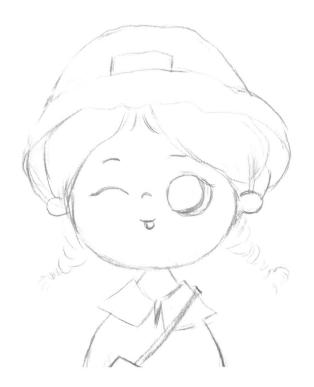

A 起稿

用彩铅起稿。

扫一扫,
观看教学视频。

B 脸部和五官等

1. 用揉擦法画脸部、脖子底色。
2. 画脸部细节。眼白: 淡蓝色+白色; 眼珠底色: 咖啡色; 瞳孔: 黑色;
鼻子、嘴巴和腮红底色等: 深红色; 用黑色彩铅画眼线和眉毛。
3. 用揉擦法画腮红。

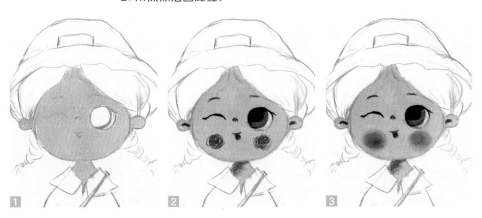

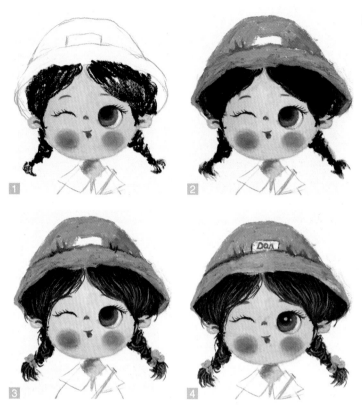

C 头发、帽子等

1. 用黑色画头发底色。

2. 用揉擦法画头发底色，橘黄色、橘红色画帽子底色。

3. 分别用砖红色、橘黄色画头发的中间颜色和亮部，如图，画发饰。

4. 用白色油漆笔画眼睛高光，用砖红色画帽子皱褶。如图，用彩铅画标签细节。

D 衣服

1. 用红色画出衣服底色。

2. 衣领等处画深红色，作为阴影，用白色画衣服装饰。

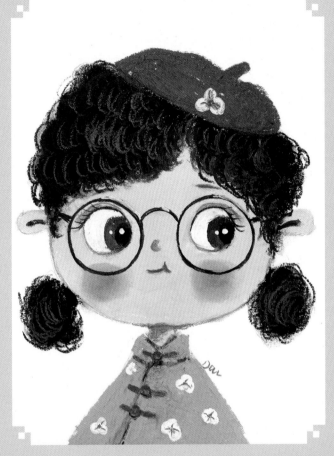

胖嘟嘟的旗袍女孩

绘画诀窍：先将帽子和头发看作高低一样的整体来刻画，然后将帽子两边，也就是头顶的发丝画得略高于帽子顶。这样既体现出头发的蓬松感，又能表现出帽子和头发的自然衔接。最后，记得要用白色油漆笔勾画眼镜高光。

A 起稿

用彩铅起稿。

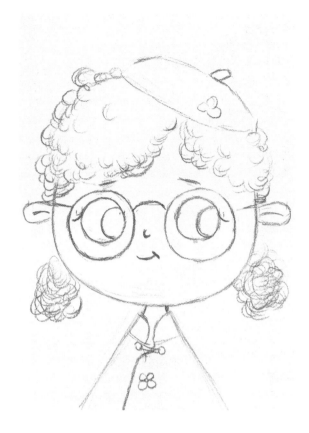

B 脸部等

1—2. 用揉擦法画脸部、脖子底色，再画五官等。眼白：淡蓝色+白色；眼珠：砖红色，反光部分用橘黄色刻画；瞳孔：黑色；上眼线、睫毛：黑色彩铅；眉毛、下眼线等：砖红色彩铅；嘴巴、鼻子、腮红：深红色。

3. 用揉擦法画腮红。

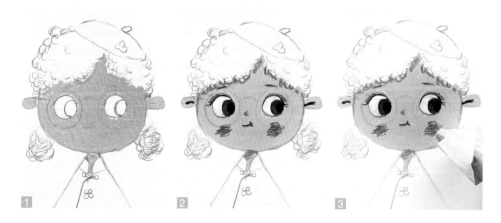

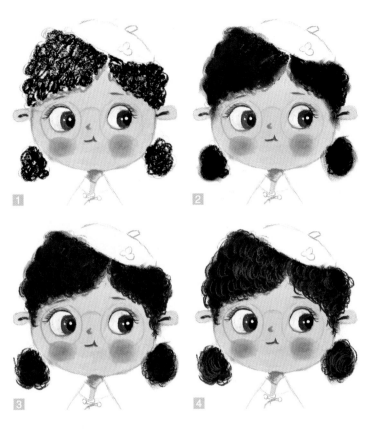

C 头发等

1. 如图,点出眼睛高光,再用打圈的方式画头发。
2. 用揉擦法画头发底色。
3. 用砖红色油画棒棱角画发丝。
4. 用橘黄色画头发亮部。

D 帽子和衣服等

1. 如图画帽子。
2. 眼镜框:黑色彩铅;眼镜框高光:白色油漆笔;衣服底色:粉红色。
3. 如图,画衣服上的细节。

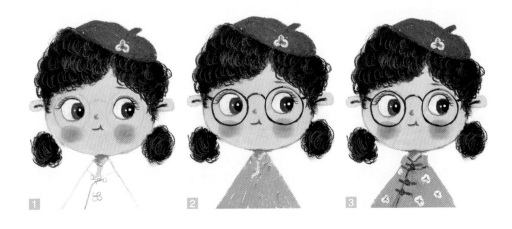

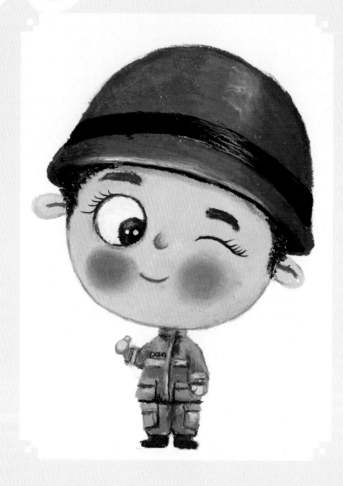

小小消防员

绘画诀窍： 把头盔当作球体来刻画，头盔边缘的颜色重、中间的颜色浅，再将白色油画棒平铺着擦画出高光，以体现头盔的立体感。

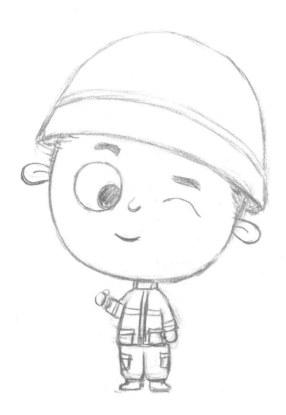

A 起稿

用彩铅起稿。

B 脸部等

1. 用揉擦法画脸部底色。
2. 眼白：淡蓝色+白色；眼珠：砖红色；眉毛：咖啡色，等等。
3. 用深红色画腮红底色，黑色彩铅画眼部细节。
4. 用揉擦法画腮红。

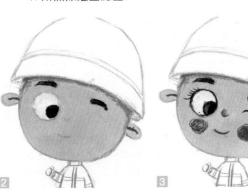

C 头盔和衣服等

1. 如图，先画头盔的暗部，再用黑色画头发。
2. 用略浅的红色画头盔的亮部。
3. 用黑色画头盔的装饰线，用白色画高光部分；用橘黄色、黄色画衣服。
4. 用黑色、砖红色画衣服细节等。

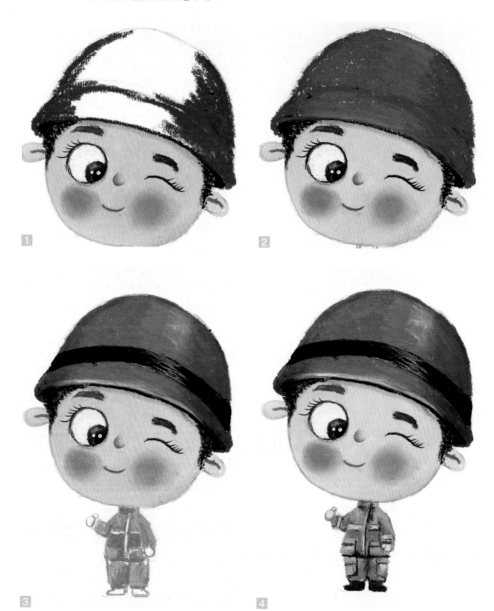

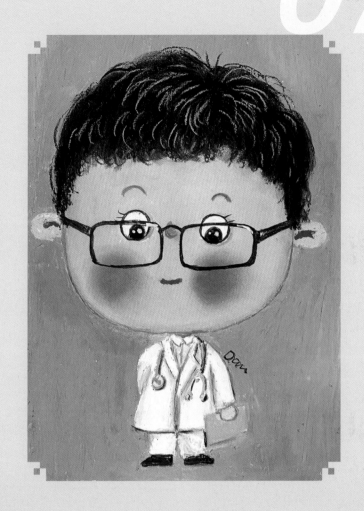

· 医 生 ·

绘画诀窍: 在白纸上很难体现白色的衣服, 就像医生的白大褂, 该怎么解决这个问题呢? 最简单的办法就是给底色上色。

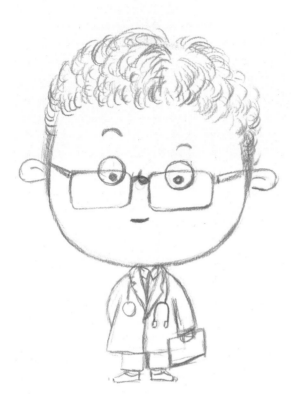

A 起稿

用彩铅起稿。

B 脸部 等

1. 如图，用蓝色画背景。
2. 用肉色画脸部底色并揉擦均匀，再画出五官和腮红等。

C 头发

1. 用黑色画头发底色，用揉擦法画腮红。
2. 用揉擦法画头发。
3. 用砖红色油画棒的棱角画发丝。
4. 用橘黄色画头发亮部。

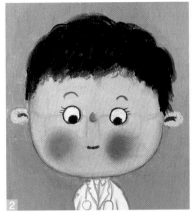

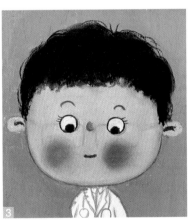

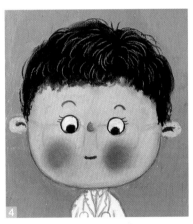

D 衣服等

1. 用淡蓝色、白色画衣服底色，用黄色画文件夹。
2. 用彩铅辅助画衣服的细节，如图，画鞋子等。

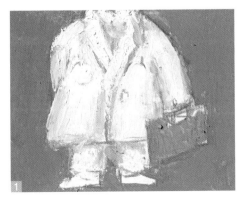

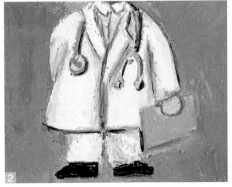

笑眯眯的老师

绘画诀窍： 画毛衣时抓住它的重点即可，像这幅作品，画出毛衣边就能够凸显毛衣的质感了。耳朵后面的头发用重色，额前的头发用浅色，一重一浅可以彰显头发的层次感。

A 起稿

用彩铅起稿。

扫一扫，
观看教学视频。

B 脸部和眼镜等

1. 用揉擦法画脸部、脖子底色等。
2. 用彩铅辅助画五官等，用红色画腮红底色。
3. 用揉擦法画腮红，用黑色彩铅画眼镜轮廓。

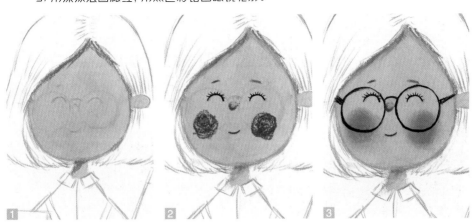

C 头发

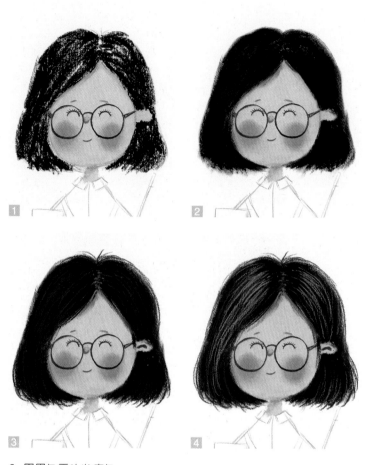

1. 用黑色画头发底色。
2. 用揉擦法画头发。
3. 用砖红色油画棒的棱角画发丝和耳朵的细节。
4. 用橘黄色画头发上亮部的发丝。

D 衣服等

1. 如图，画衣服等的底色。
2. 如图，画头发、身体等部分的细节。

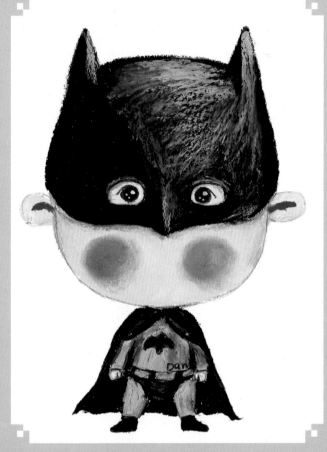

· 蝙蝠侠 ·

绘画诀窍：如何表现质地坚硬的头盔呢？以这幅作品为例，我们加大凸起面的对比度，像耳朵、鼻子处，减少中间色调，用强烈的对比关系来体现它的质感。

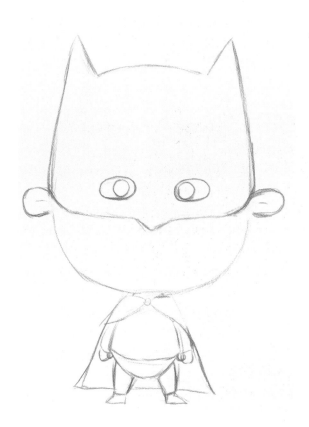

A 起稿

用彩铅起稿。

扫一扫，
观看教学视频。

B 脸部等

1. 用肉色平铺脸部底色。
2. 用揉擦法画脸部；用黑色彩铅画小眼睛；用红色画腮红底色等。
3. 添加眼部细节；用纸巾揉擦腮红，使之色彩柔和。

C 头盔等

1. 用黑色画头盔底色，并用纸巾揉擦使色彩均匀。
2. 用灰色画头盔亮部，白色油漆笔点画眼睛高光。
3. 如图，画衣服、手的底色。

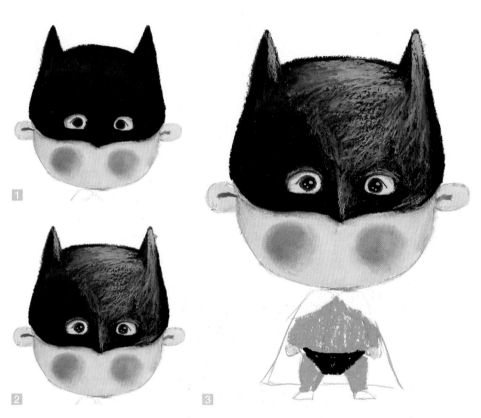

D 衣服等

1. 画披风和鞋，并画衣服细节。
2. 用彩铅或勾线笔画衣服上的蝙蝠图案，如图，处理手部等细节。

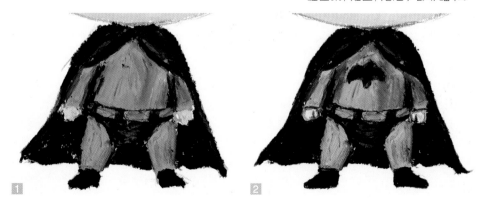

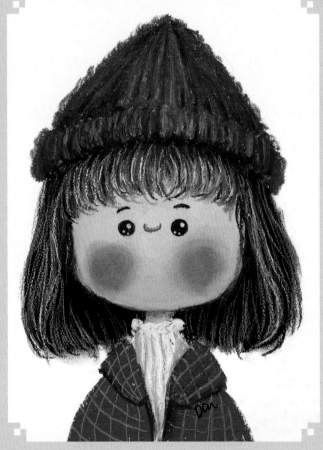

·小眼睛女孩·

绘画诀窍：这幅作品主要练习长线条，用不同颜色的长线条的组合来体现毛绒帽子和蕾丝衬衣。

A 起稿

用彩铅起稿。

B 脸部等

1. 用揉擦法画脸部底色。
2. 用红色画腮红底色等。
3. 用揉擦法画腮红，如图，画眼、鼻等。

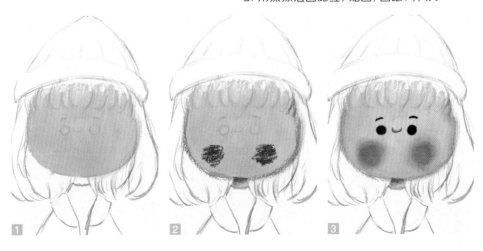

C 头发

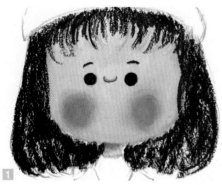

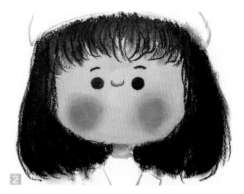

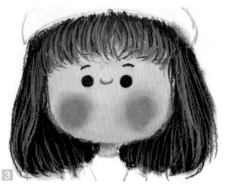

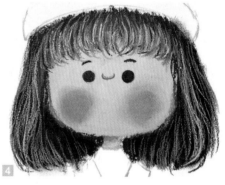

1. 用深棕色画头发底色。
2. 用揉擦法画头发底色，用砖红色油画棒的棱角画出发丝。
3. 用橘黄色画头发亮部发丝。
4. 用中黄色画头发高光。

D 衣服和帽子

1. 用大红色画衣服底色，用粉红色和白色画衬衣。
2. 用小刀的棱角刮出衣服纹理。
3. 用深红色画帽子底色。
4. 如图，进一步画帽子纹理，用纸擦笔揉擦出毛绒质感。

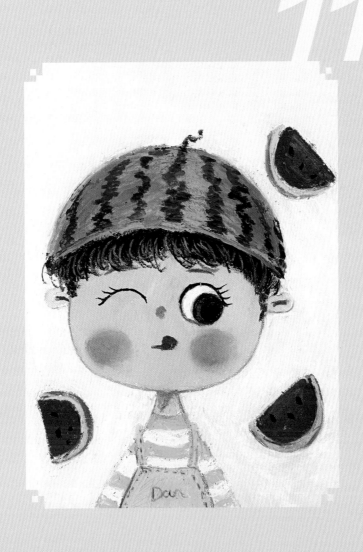

·西瓜男孩·

绘画诀窍： 这幅作品属于加强、巩固已学知识的小练笔，目的是加深画友们对人物画基本技法的印象，也就是用刻画人物五官的方法来体现人物性格。

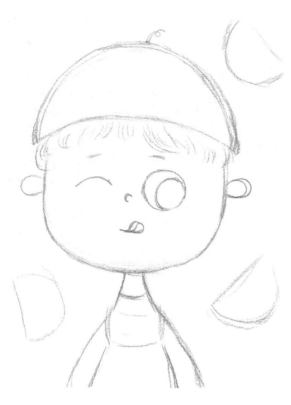

A 起稿

用彩铅起稿。

扫一扫，
观看教学视频。

B 脸部等

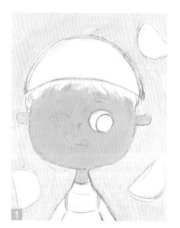

1. 用肉色画脸部、脖子底色，并揉擦使之柔和；用淡绿色画背景底色。

2. 画五官等。眼白：白色；眼珠：砖红色，反光部分用橘黄色；瞳孔：黑色；上眼线、睫毛：黑色彩铅；眉毛、下眼线：砖红色彩铅；嘴巴、鼻子等：红色，等等。

3. 用黑色画头发底色。

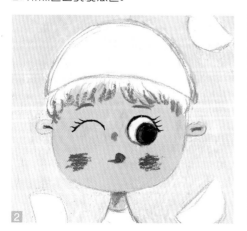

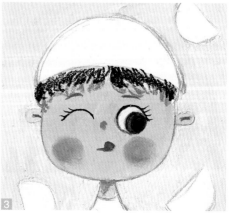

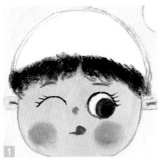
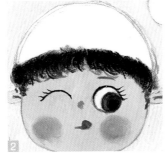
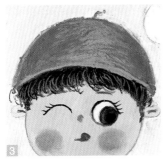
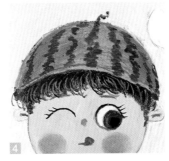

C 头发和帽子

1. 用揉擦法画头发底色。
2. 用砖红色油画棒的棱角画发丝。
3. 用中绿色画西瓜皮底色和瓜蒂，用浅绿色画西瓜皮亮部，用深绿色画西瓜皮和头发交接处。
4. 用深绿色画西瓜皮纹理，进一步画瓜蒂。

D 衣服等

1. 用蓝色、白色、黄绿色画衣服。
2. 用红色、黑色、中绿色等画切开的西瓜，用彩铅增加衣服的细节等。

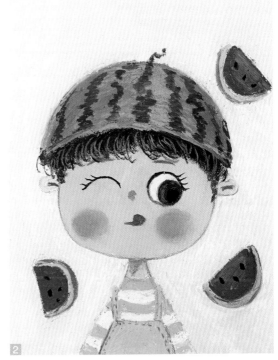

12

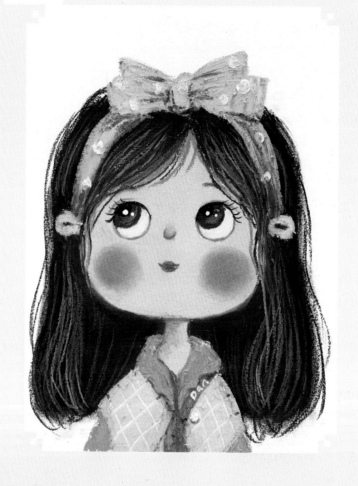

戴着蝴蝶结发带的女孩

绘画诀窍: 把头发画好, 那么这幅作品就成功了一半。要善于运用本书基础知识中关于如何画头发的讲解, 利用虚实结合的方法画头发。

A 起稿

用彩铅起稿。

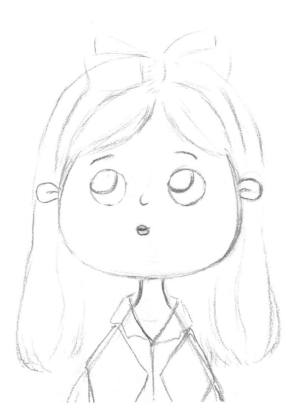

B 脸部 等

1. 用揉擦法画脸部、脖子底色。
2. 画五官等。眼白：淡蓝色+白色；眼珠：砖红色；嘴巴、鼻子、腮红等：红色。
3. 刻画细节，揉擦腮红，初步画出头发底色。

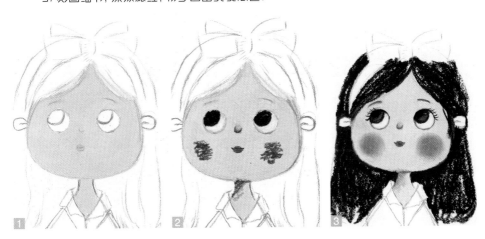

C 头发、发饰等

1. 用揉擦法画头发。
2. 用橘红色画发丝等。
3. 用橘黄色画头发亮部。
4. 用油漆笔画眼睛高光；发带：蓝色+深蓝色+白色。

D 衣服

1. 用橘黄色、橘红色画衬衫底色。
2. 用蓝色画马甲，用小刀刮出衣服纹理等。

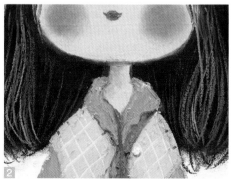

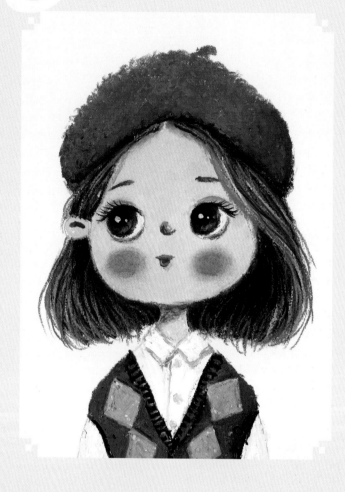

贝雷帽女孩

绘画诀窍：这幅作品主要起到复习已学知识的目的，如：毛衣的画法、如何画出头发的层次感等。

A 起稿

用彩铅起稿。

B 脸部等

1. 用揉擦法画脸部、脖子底色，用淡蓝色和白色画眼白。

2. 画五官等。眼珠：砖红色，反光部分用橘黄色；瞳孔：黑色；上眼线、睫毛：黑色彩铅；眉毛、下眼线：砖红色彩铅；嘴巴、鼻子、腮红等：红色，等等。

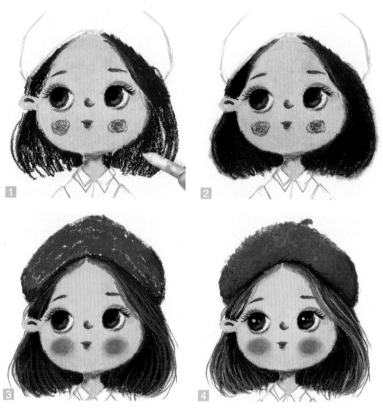

C 头发和帽子等

1. 用砖红色画头发底色，用纸擦笔揉擦头发底色。
2. 用揉擦法画头发底色。
3. 用红色油画棒的棱角画发丝，用红色和砖红色画帽子底色。
4. 用纸擦笔打着圈揉擦帽子，画出毛绒质感；用黄色画亮部发丝；用油漆笔点画眼睛高光。

D 衣服

1. 用浅黄色、咖啡色等画衣服底色。
2. 如图，画衣领、背心等细节。

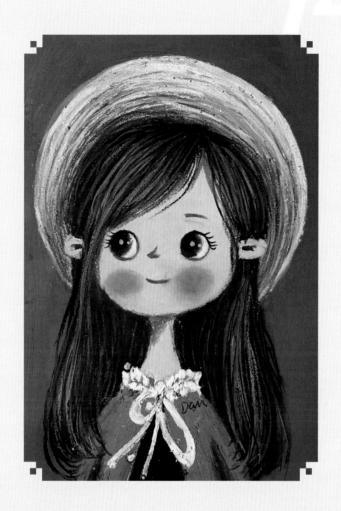

甜美女孩

绘画诀窍：如何将头发和草帽的衔接处刻画得自然，是这幅作品的重难点。我采取的方法是虚化衔接处，也就是头发和帽子的分界线不要太明显，千万不可用一根线将它们生硬地分开，要根据头发的外形，在分界处多画线条，就像这幅作品一样虚化处理。

A 起稿

用彩铅起稿。

B 脸部等

1. 用肉色平铺脸部、脖子底色。
2. 画五官等。眼白：淡蓝色+白色；眼珠、眉毛：砖红色；嘴巴、鼻子、腮红等：红色。再画头发和脸部的交接处，以及脖子上的投影。
3. 用揉擦法画腮红，完善眼部细节。

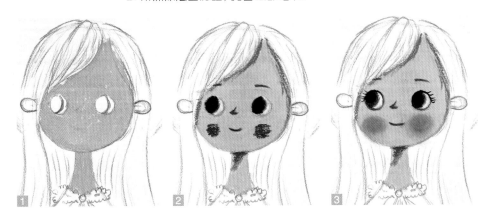

C 头发等

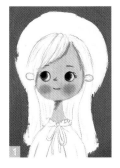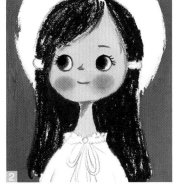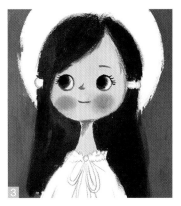

1.用灰绿色画背景。 2—3.用砖红色画头发底色,再用揉擦法进一步完善头发底色。

D 帽子、衣服等

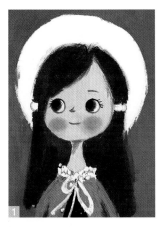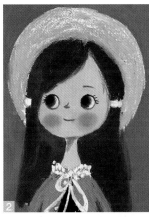

1.用黑色、紫色、白色画衣服。
2.用黄色画帽子底色。
3.用砖红色、土黄色画帽子暗部,用砖红色画发丝和耳朵细节。
4.用橘红色画头发亮部。
5.用橘黄色画头发高光部分,白色油漆笔点画眼睛高光。

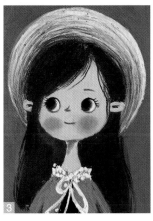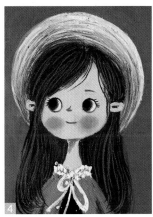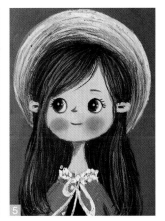

15

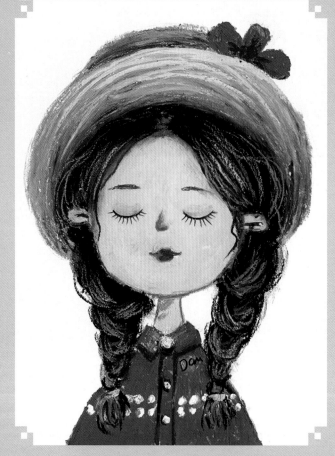

闭着眼睛的小姐姐

绘画诀窍：这一节是复习课，主要练习头发和草帽的衔接。

A 起稿

用彩铅起稿。

B 脸部等

1. 用揉擦法画脸部、脖子底色。
2. 用彩铅和油画棒结合画五官等。
3. 用深棕色画头发底色，用紫色画衣服底色。

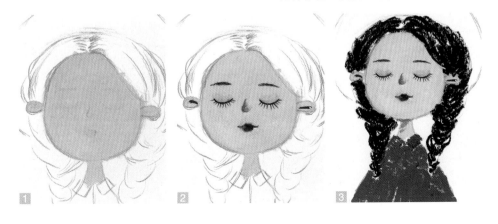

C 头发、帽子等

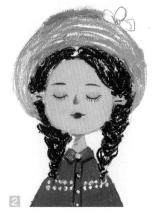

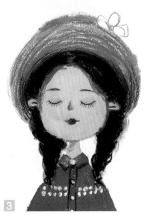
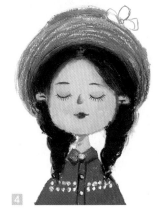

1. 用黄色等画帽子。
2. 如图，画衣领、扣子等衣服上的细节。
3. 用揉擦法画头发底色；用粉红色画头发与脸部结合处的阴影部分；用土黄色、咖啡色画帽子暗部。
4. 用砖红色油画棒的棱角画发丝。

5. 用黄色、橘黄色画头发亮部的发丝，用黄色画帽子亮部等。
6. 如图，画帽子上的装饰小花。

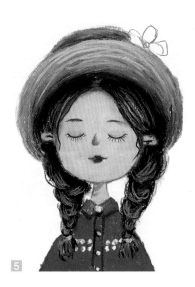
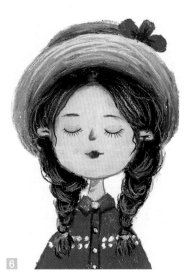

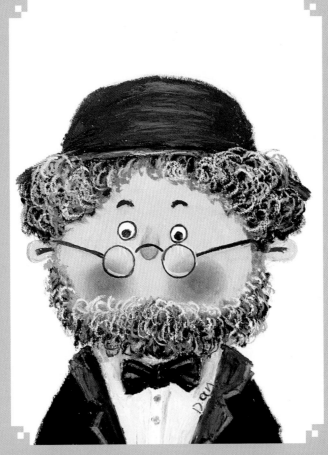

· 白胡子爷爷 ·

绘画诀窍: 我们之前学习过如何画卷发, 这一节可以强化卷发的练习。还有, 白胡子的画法和卷发是一样的。

A 起稿

用彩铅起稿。

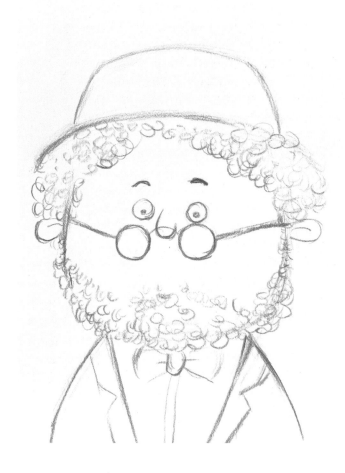

B 脸部等

1. 用揉擦法画脸部底色。
2. 画五官等。眼白：白色；眼珠：黑色；眼线：黑色彩铅；眉毛：砖红色；鼻子、腮红底色等：红色，等等。

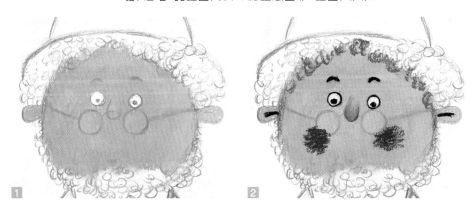

C 头发、
胡子等

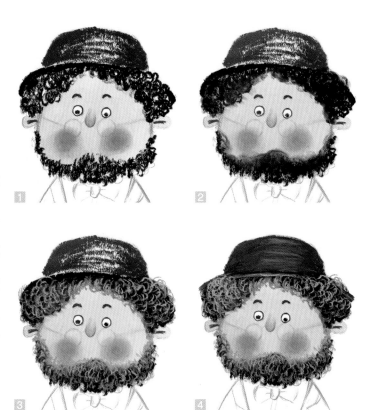

1. 用黑色打着圆圈
画头发和胡子底色，
用咖啡色画帽子底
色等。
2. 用揉擦法画头发
和胡子底色。
3. 用深灰色和浅灰
色，用打半圈的方法
画头发和胡子的亮
部。
4. 用纸擦笔把帽子
底色揉擦均匀，然后
用黑色画帽子暗部，
用浅咖色画帽子亮
部。

D 衣服、眼镜等

1. 用黑色彩铅画眼镜框，用油漆笔画眼
镜高光，如图，画衬衫、领结的底色等。
2. 如图，给外套上色，再画衣服细节；用
白色油画棒勾画头发、胡须亮部。

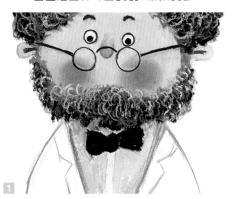

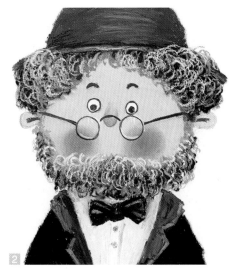

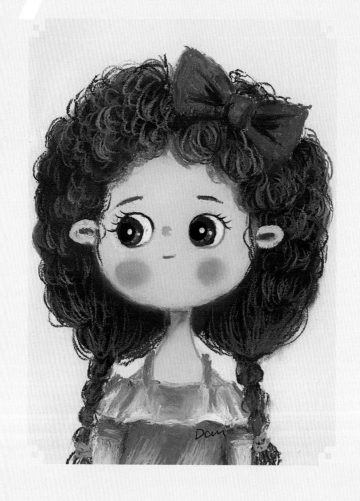

长着浓密卷发的小女孩

绘画诀窍: 这一节同样是继续练习画头发,尤其是蓬松、浓密的卷发。

A 起稿和背景

1. 用彩铅起稿。
2. 用淡黄色画背景,再用纸擦笔揉擦使颜色均匀。

B 脸部等

1. 画出脸部底色并揉擦均匀。
2. 画五官等。眼白:淡蓝色+白色;眼珠、眉毛:砖红色;嘴巴、鼻子、耳朵:红色。
3. 画五官细节。瞳孔:黑色;上眼线、睫毛:黑色彩铅;腮红底色:红色,等等。
4. 用揉擦法画腮红等。

C 头发

1. 用砖红色画头发底色。
2. 用揉擦法画头发底色。
3. 用砖红色油画棒的棱角画发丝。
4. 用橘黄色等画头发亮部发丝。

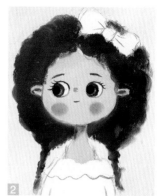
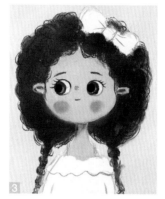
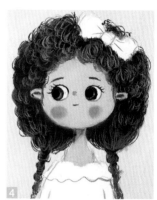

D 蝴蝶结和裙子等

1. 用红色和砖红色画蝴蝶结。
2. 用紫色画裙子底色。
3. 用深紫色画裙子暗部，用白色轻轻画裙子亮部，用白色油漆笔点画眼睛高光。

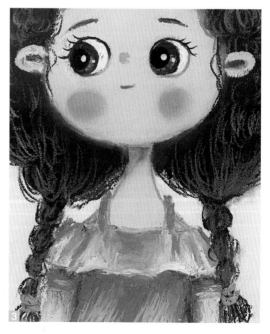

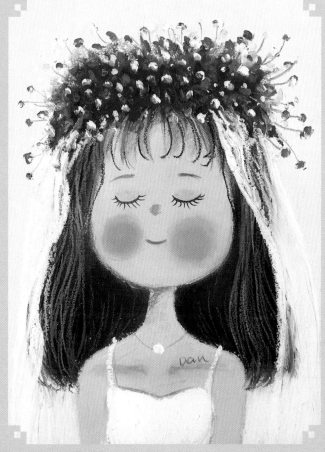

穿婚纱的女孩

绘画诀窍：如何用油画棒画出轻盈、透亮的白纱呢？我的方法是正常画白纱遮挡的部位，然后，在其上方用白色油画棒的棱角勾出白纱外形，白纱的外形一定要和主体物存在遮挡关系，就像这一节中白色头纱和头发一样。最后，用白色油画棒的侧面轻轻地擦画出白纱底色。

A 起稿

用彩铅起稿。

B 脸部和身体等

1. 用揉擦法画脸部和身体底色，用淡黄色画背景。
2. 如图，结合彩铅画五官等。
3. 揉擦腮红，用粉红色画锁骨，再用纸巾揉擦。

C 头发和发冠等

1. 用砖红色画头发底色。
2. 用揉擦法画头发底色。
3. 用砖红色画发丝。
4. 用橘黄色画头发亮部,用深绿色画花环底色。
5. 用中绿色丰富花环底色。
6. 用白色点画满天星,用绿色彩铅画小枝干,用淡蓝色、白色画裙子。
7. 用白色画头纱、项链等。

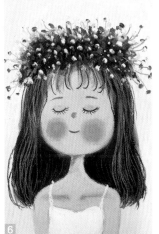

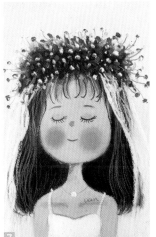

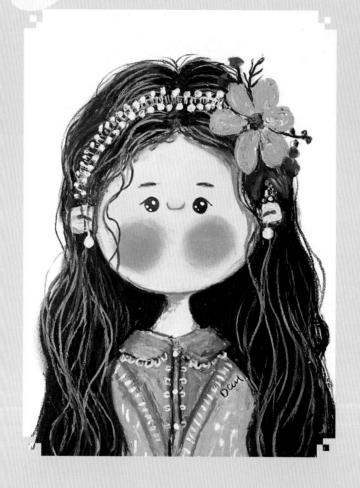

森系女孩

绘画诀窍：这幅作品较为复杂，如何保持画面的整体感呢？我采用的方法是：画面完成后，用画面的主色调，也就是黄绿色系勾画发丝，用增强色彩穿插感的方法加强画面整体的和谐、统一。

A 起稿

用彩铅起稿。

B 脸部等

1. 用揉擦法画脸部、脖子底色。
2. 用黑色画头发底色，用红色画耳朵细节等。

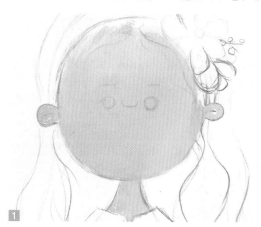

C 头发和衣服等

1. 用绿色、橘黄色画衣服底色。
2. 用红色画出腮红，如图，用彩铅画五官等。
3. 用揉擦法画头发、腮红底色，再画衣服细节。
4. 用砖红色画发丝。
5. 用橘黄色画头发亮部，用深绿色画叶子等。
6. 画头部等装饰物的细节，发带可用白色油漆笔来画。

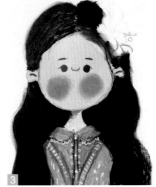

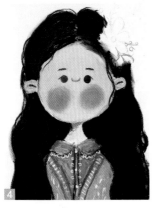

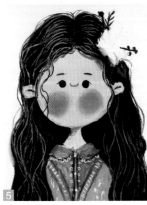

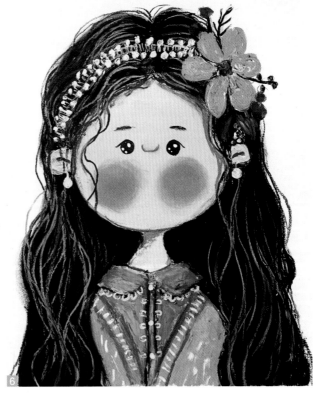

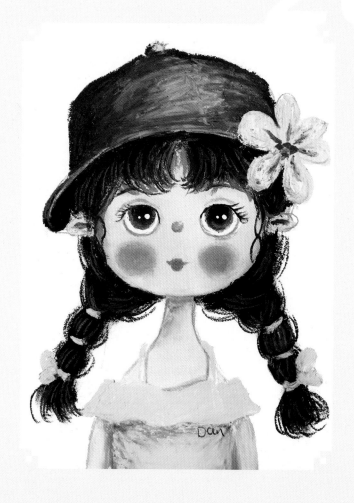

戴棒球帽的女孩

绘画诀窍: 你还记得之前学画的《小小消防员》吗? 用画头盔的方法来刻画这幅作品中小女孩的帽子吧, 重复练习有助于提升画技。

A 起稿

用彩铅起稿。

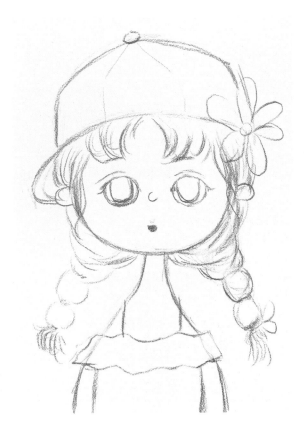

B 脸部和头发等

1. 用揉擦法画脸部和身体裸露皮肤的底色。
2. 眼白：白色；眼珠、耳朵：砖红色；嘴巴、鼻子、腮红等：红色，等等。
3. 画五官细节。眼珠反光部分：橘黄色；瞳孔：黑色；上眼线、睫毛：黑色彩铅，等等。再揉擦腮红，并用黑色画头发底色。
4. 揉擦头发底色。

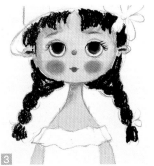

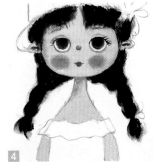

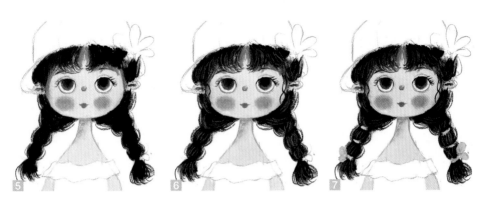

5. 用砖红色油画棒的棱角画发丝，用粉红色画头发阴影部分。

6. 用橘黄色画亮部发丝。

7. 用自己喜欢的颜色画发饰。

C 帽子、衣服等

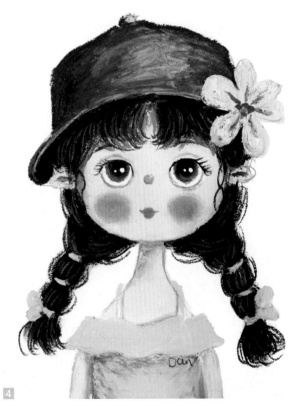

1—2. 用蓝紫色画帽子暗部，用蓝色画帽子亮部。

3. 用黄色、橘红色画花朵。

4. 用浅蓝色、蓝色画衣服，用粉红色画衣服在身体上的阴影等。

草帽上插着花朵的女孩

绘画诀窍： 该作品也是一节复习课。重点加深练习：如何画草帽和头发，如何表现头发层次感，如何用五官表现人物性格。重复练习也是快速提升画技的诀窍之一。

A 起稿

用彩铅起稿。

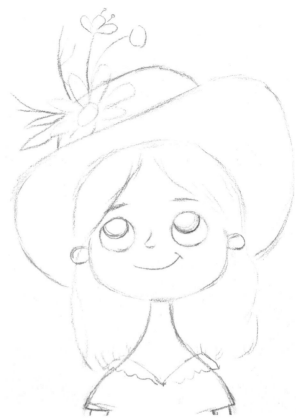

B 脸部等

1. 用肉色平铺脸部底色等。
2. 用揉擦法进一步画脸部、脖子底色。眼白：淡蓝色+白色；眼珠：砖红色；
嘴巴、鼻子、腮红等：红色。如图，画头发的阴影等。
3. 瞳孔：黑色；上眼线、睫毛：黑色彩铅；眉毛、下眼线：砖红色彩铅。用揉
擦法画腮红。

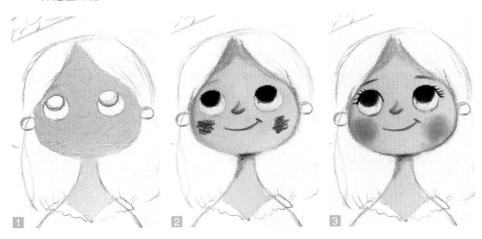

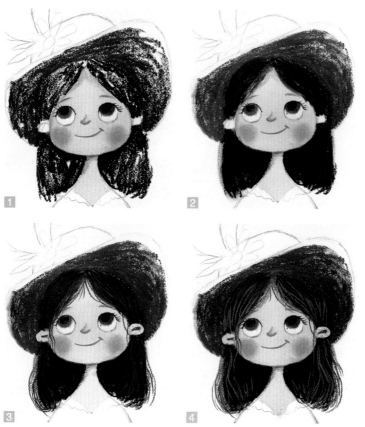

C 头发等

1. 用黑色画头发底色，用咖啡色画帽子暗部。

2. 用揉擦法进一步画头发和帽子。

3. 用砖红色油画棒的棱角画发丝，再添加耳朵细节。

4. 用橘黄色画头发亮部发丝。

D 帽子和衣服

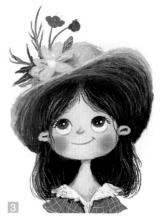

1. 用土黄色和淡黄色画帽子亮部。

2. 如图，画叶子、花朵，用小刀的棱角刻画叶子和花朵的细节。

3. 用白色、深紫色、紫色画衣服。用小刀的棱角或者其他尖锐工具，刻画衣服纹理。

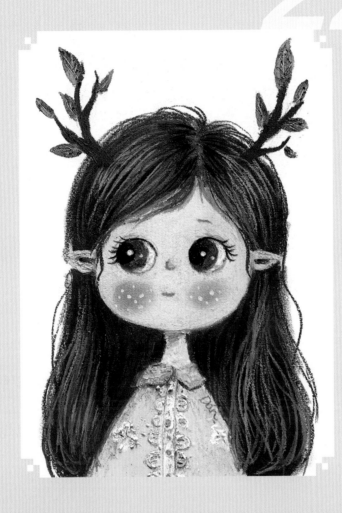

穿着绿衣服的女孩

绘画诀窍：这幅作品中的衣服，需要运用本书第一章讲述的堆叠法来刻画。绘画技法一定要在具体的绘画中实践，才能熟练掌握。

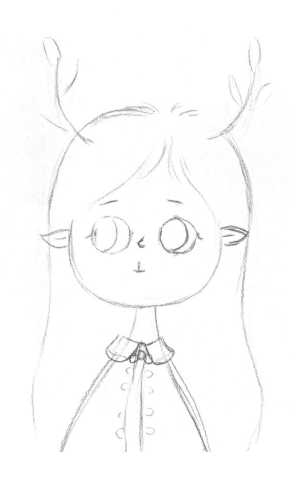

A 起稿

用彩铅起稿。

扫一扫，
观看教学视频。

B 脸部等

1. 用肉色平铺脸部、脖子底色。
2. 眼白：白色；眼珠：砖红色。如图，画脖子、头发的阴影。
3. 瞳孔：黑色；上眼线、睫毛：黑色彩铅；眉毛、下眼线：砖红色彩铅；腮红：红色；等等。
4. 用揉擦法画腮红。
5. 用油漆笔画眼睛高光、脸部斑点。

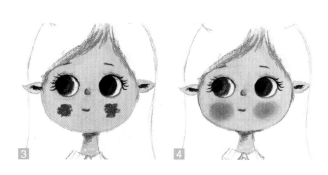

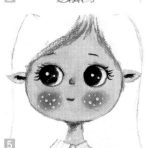

C 衣服、头发等

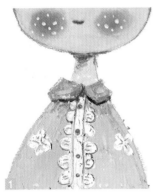

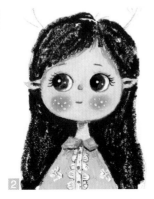

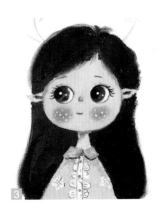

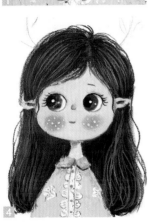

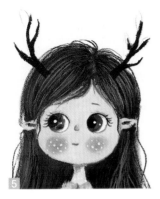

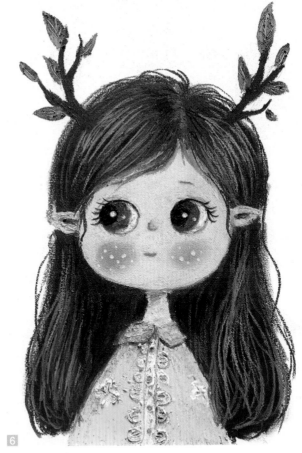

1. 用浅绿色、深绿色、白色画衣服，
用堆叠法画衣服上的花纹。

2. 用砖红色画头发底色。

3. 用揉擦法画头发底色。

4. 用砖红色、橘黄色画发丝。

5. 用砖红色画小树枝干。

6. 用绿色画叶子，用小刀刮出叶子纹路。

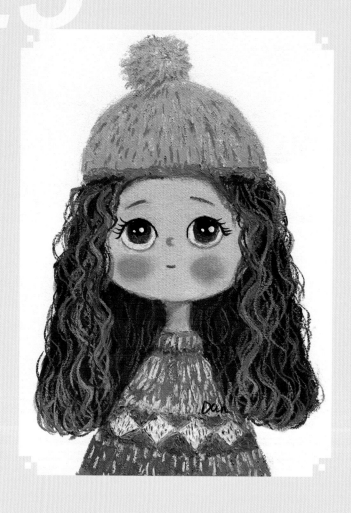

戴着黄色毛球帽的女孩

绘画诀窍： 这幅作品的重难点在于毛制品的刻画。在画画时，要有意识地忽视细节、忽视毛制品中两个颜色之间的过渡色，就像帽子，直接用反差较大的两种颜色刻画即可，反而可以画出毛制品的质感。

A 起稿

用彩铅起稿。

B 脸部等

1. 画出脸部底色。

2. 眼白：淡蓝色+白色；眼珠：砖红色等。

3. 刻画五官细节等。眼珠反光部分：橘黄色；瞳孔：黑色；上眼线、睫毛：黑色彩铅；眉毛、下眼线：砖红色彩铅；嘴巴、鼻子、腮红：红色。如图，画脖子等。

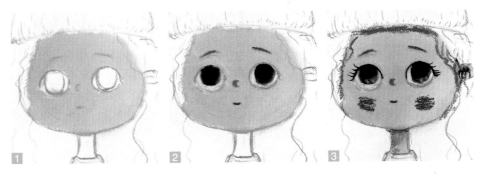

C 衣服

1. 用中绿色画衣服底色。
2. 用蓝绿色和白色结合画衣服的纹理。

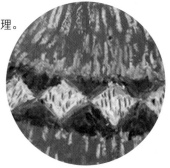

细节展示

D 头发、帽子等

1. 用砖红色画头发底色。
2. 用揉擦法进一步画头发底色。
3. 用砖红色画发丝，用橘红色和橘黄色画帽子。
4. 用橘红色画头发亮部。
5. 用橘黄色画头发的高光，用油漆笔点画眼睛的高光。

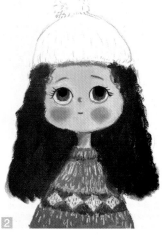

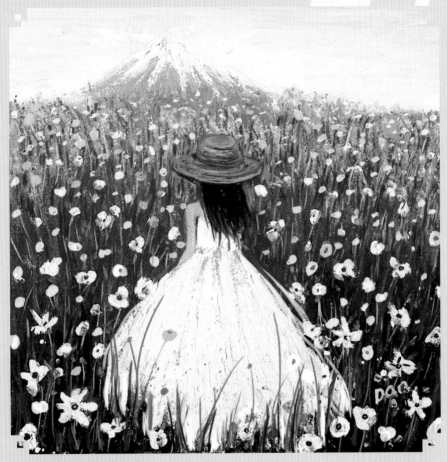

穿白裙的女孩

绘画诀窍： 这是一幅有背景的绘画作品，要遵循近大远小、近实远虚的绘画准则。远处的山小，近处的人大；远处的植物颜色浅、不用刻画细节，要虚化处理，近处的颜色深，需要刻画细节。

A 起稿

用彩铅起稿。

B 草地等

1. 将淡蓝色、白色结合着画天空，天空的颜色要上深下浅。
2. 用蓝灰色和白色画山和白云，用淡淡的绿色画远处的草地。
3. 用中绿色和蓝绿色画中景、近景的底色。
4. 用纸擦笔上下揉擦背景草地，让背景色的衔接更自然。

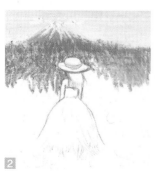

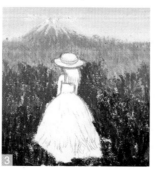

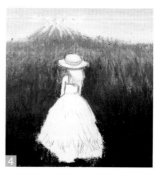

C 人物和小花

1. 用黑色和砖红色画头发底色，用白色画裙子等。
2. 用橘黄色画帽子底色，用橘红色画帽子暗部，用黄色画帽子亮部。
3. 如图，画植物枝干，近处的枝干用相对浅的绿色画。
4. 如图，用白色油画棒或白色油漆笔画花朵，近处的花朵要画得更大些、细节更丰富些。

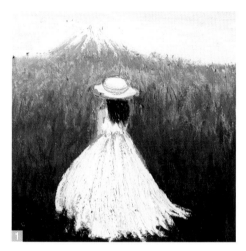

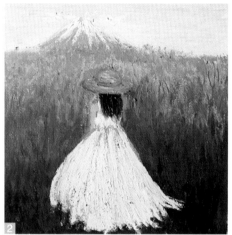

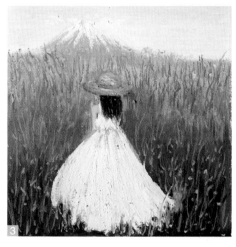

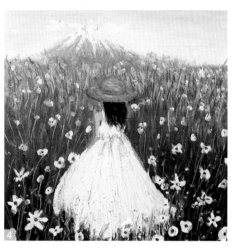

细节展示

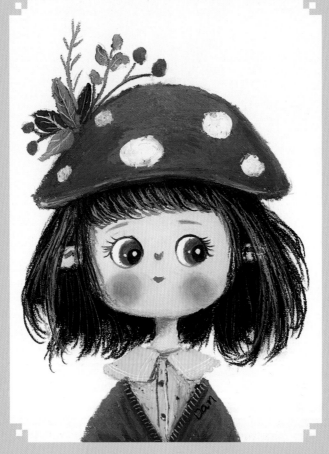

·戴蘑菇帽的女孩·

绘画诀窍: 这幅作品中的帽子立体感强,像是托在头顶。绘画时,要画出帽子的厚度,还要画出帽子在头发上的投影。

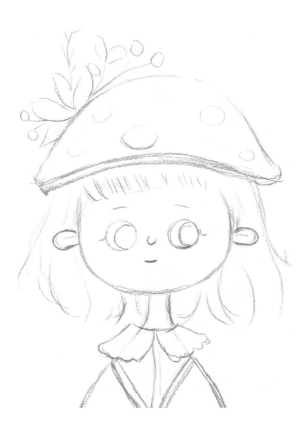

A 起稿

用彩铅起稿。

B 脸部等

1. 用揉擦法画脸部、脖子的底色。
2. 眼白：白色；眼珠：砖红色；嘴巴、鼻子、腮红、耳朵细节：红色，等等。
3. 刻画五官细节。瞳孔：黑色；上眼线、睫毛：黑色彩铅；下眼线：砖红色彩铅；眼睛高光：白色油漆笔。将腮红揉擦均匀。

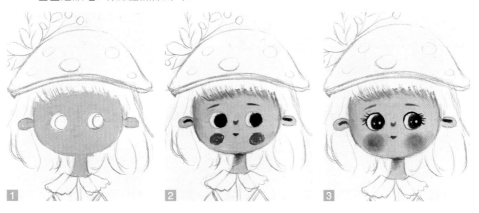

C 头发

1. 用黑色画头发底色。
2. 将头发底色揉擦后，再用砖红色画发丝。
3. 用土黄色画头发亮部的发丝。

D 帽子等

1. 用砖红色画蘑菇帽的暗部，如图，画帽子厚度。
2. 用橘红色、橘黄色画蘑菇帽的亮部。
3. 用白色画蘑菇帽上面的圆点，如图，画绿植等。
4. 用小刀的棱角刮出植物细节，再用浅绿色和深绿色画衣服底色。
5. 如图，画外套，用小刀刮出衣服纹理。

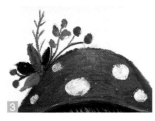

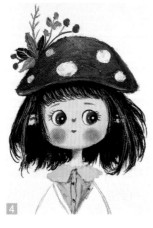

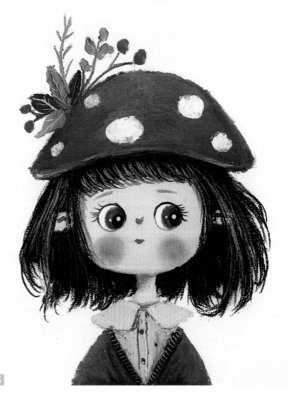

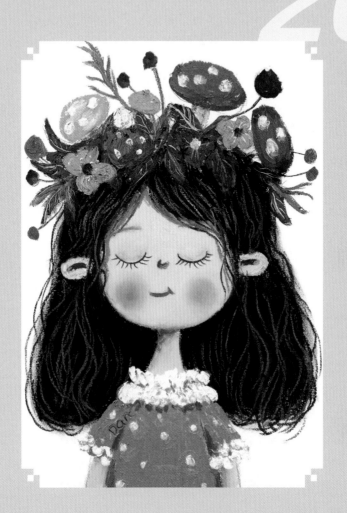

戴蘑菇花环的女孩

绘画诀窍： 这幅作品看起来很复杂，其实静下心来，仔细梳理就会发现，运用已学的知识是完全可以驾驭的。需要注意的就是头发的前后空间关系，要运用已学知识画出纵深感。

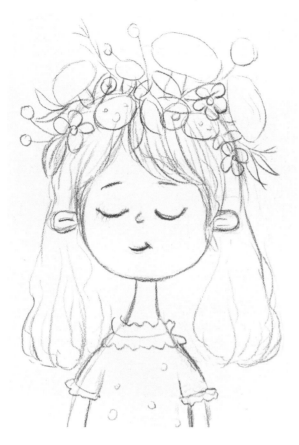

A 起稿

用彩铅起稿。

B 脸部等

1. 用揉擦法画脸部等处的底色，如图，画头发、脸部、脖子、胳膊上的阴影。
2. 用彩铅辅助画五官等。
3. 用红色画腮红，再用纸巾揉擦。

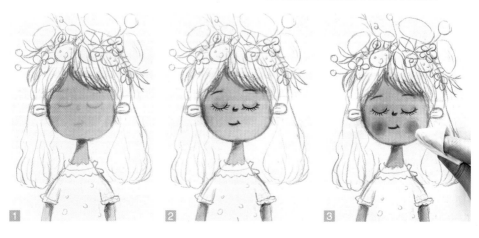

C 头发

1. 用黑色画头发底色。
2. 用揉擦法进一步画头发底色。
3. 用砖红色油画棒的棱角画发丝, 用橘红色画头发亮部, 等等。

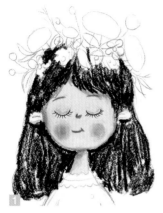
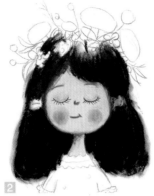
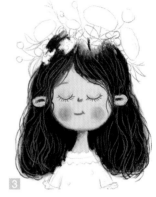

D 发冠和衣服

1. 用蓝绿色、中绿色画叶子。
2. 用橘黄色、橘红色、粉红色等画蘑菇和花朵。
3. 画花朵、枝干和蘑菇的细节, 用小刀刮出叶子细节。用粉
红色、红色、白色画衣服。

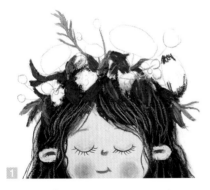
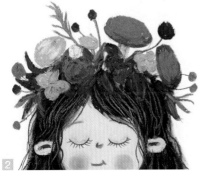
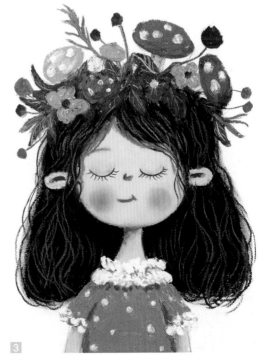

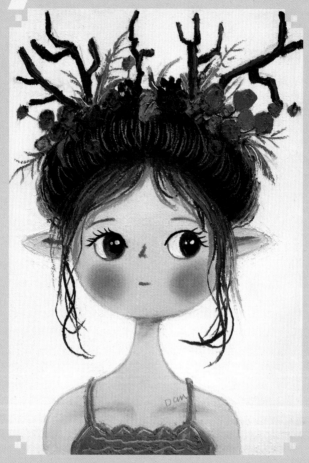

"鹿角"女孩

绘画诀窍：这幅作品中人物的发型很独特，可以把它当作球体来刻画，上色时要上下深，中间浅，即可画出"包包头"的感觉。

A 起稿

用彩铅起稿。

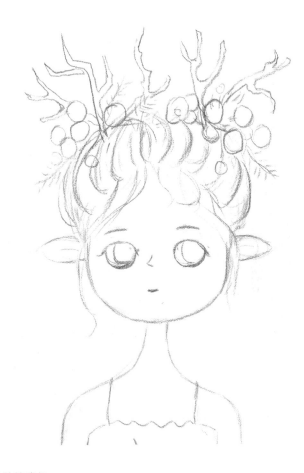

B 脸部等

1. 用揉擦法画脸部、身体的底色。

2. 如图，给背景涂淡淡的底色，再画五官等。眼白：淡蓝色+白色；眼珠：砖红色；瞳孔：黑色。用红色画腮红、鼻子、嘴巴及耳朵暗部；用粉红色画脖子阴影；等等。

3. 刻画五官细节。上眼线、睫毛：黑色彩铅；下眼线：砖红色彩铅。将腮红揉擦使之柔和。

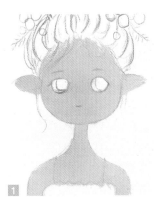
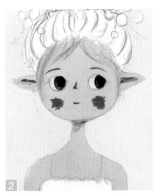

C 头发、发饰和衣服

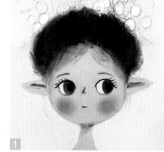

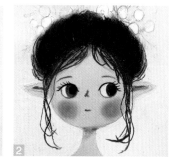

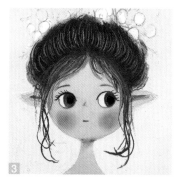

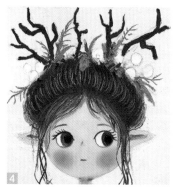

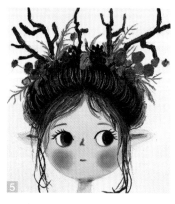

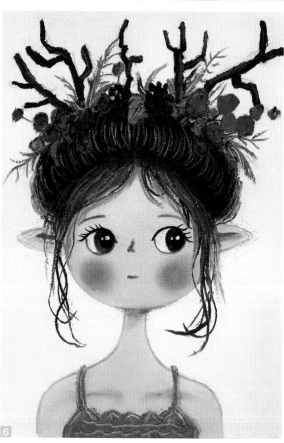

1. 用黑色铺画头发底色，并用美妆蛋揉擦使之柔和。
2. 用砖红色画发丝。
3. 用橘红色、橘黄色画头发亮部。
4. 如图，画头顶的叶子和枝干。
5. 用大红色、橘红色等画果子。
6. 用粉红色画锁骨，并用纸巾揉擦；如图，画衣服底色，并用小刀刮出细节等。

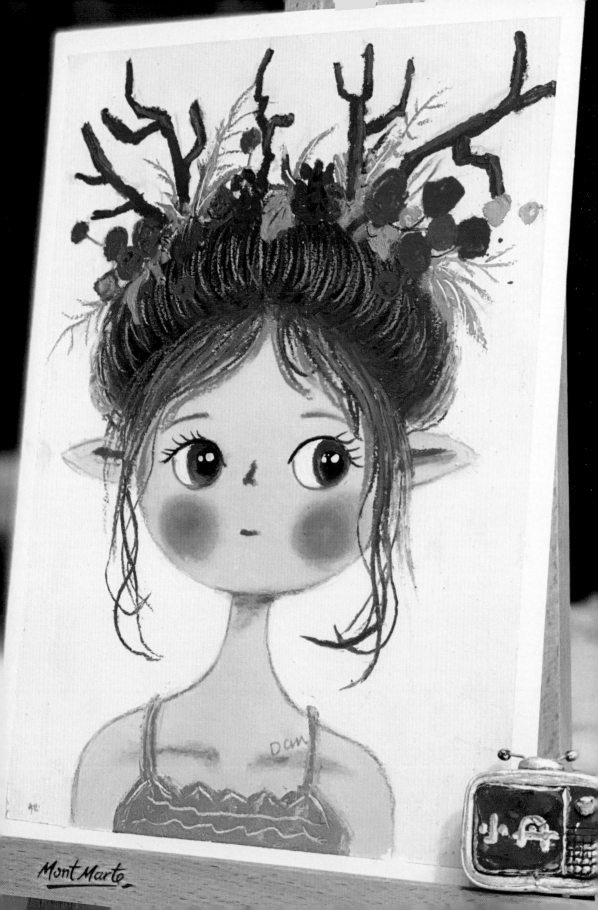

Mont Marte

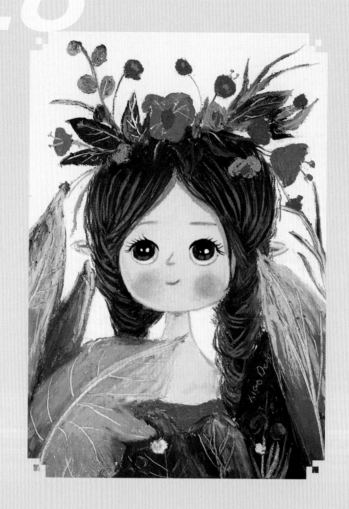

· 花丛中的精灵 ·

绘画诀窍：这幅作品中包含不少的叶子，那么就需要用第一章讲到的镂空法来刻画。就是用先涂色，再用小刀刮出叶脉的方法来完成。

A 起稿

用彩铅起稿。

B 脸部等

1. 用肉色画脸部、脖子等处的底色，用淡黄色画背景色，再将它们揉擦均匀。
2. 画五官、腮红等。

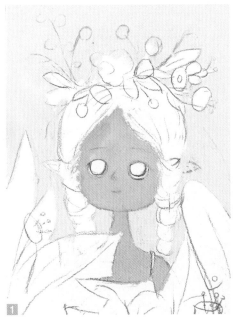

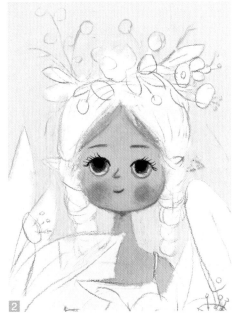

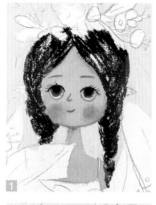

C 头发

1. 用砖红色和黑色画头发底色。
2. 揉擦均匀。
3. 用砖红色画发丝。
4. 用橘红色画头发亮部。

D 头饰、衣服等

1. 如图，画头顶的叶子。
2. 继续画叶子，用橘黄色、粉红色、大红色画花朵。

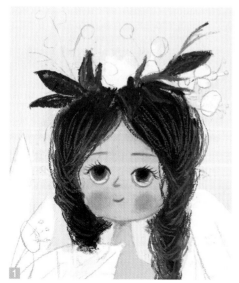

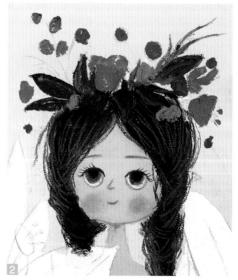

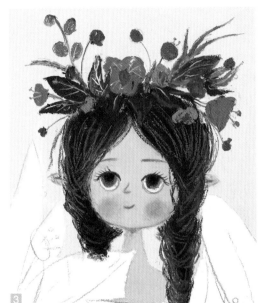

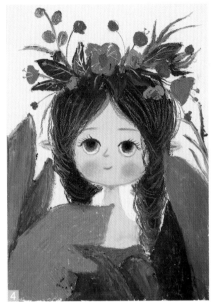

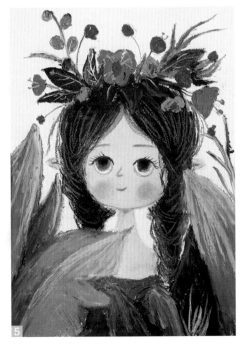

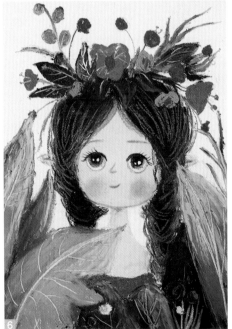

3. 如图，用刮刀和彩铅完善细节。

4. 用蓝绿色画被遮挡叶子的底色，用中绿色画前方叶子，用红色画衣服。

5. 如图，用浅绿色画叶子的亮部。

6. 用小刀的背面刮出叶子细节，再画眼睛细节等。

图书在版编目（CIP）数据

人物小画创作与技法 / 王丹丹编著 . — 郑州：河南美术
出版社 , 2022.11
（油画棒轻松画）
ISBN 978-7-5401-5935-1

Ⅰ . ①人⋯ Ⅱ . ①王⋯ Ⅲ . ①蜡笔画－绘画技法－少儿
读物 Ⅳ . ① J216-49

中国版本图书馆 CIP 数据核字 (2022) 第 139742 号

出 版 人 – 李　勇
丛书策划 – 孟繁益
责任编辑 – 孟繁益
责任校对 – 管明锐
封面设计 – 孙　康
　　　　　　梦　凡
内文设计 – 梦　凡
　　　　　　于秀丽

河南美术出版社
微信公众号

油画棒轻松画
人物小画创作与技法
王丹丹　编著

出版发行：河南美术出版社
地　　址：郑州市郑东新区祥盛街 27 号
电　　话：（0371）65788198
邮政编码：450016
制　　作：河南金鼎美术设计制作有限公司
印　　刷：河南博雅彩印有限公司
开　　本：787mm×1092mm　1/16
印　　张：7
字　　数：88 千字
版　　次：2022 年 11 月第 1 版
印　　次：2022 年 11 月第 1 次印刷
书　　号：ISBN 978-7-5401-5935-1
定　　价：49.00 元